兒童文學叢書
•音樂家系列•

吹奏魔笛的天使

音樂神童莫札特

張純瑛／著
沈苑苑／繪

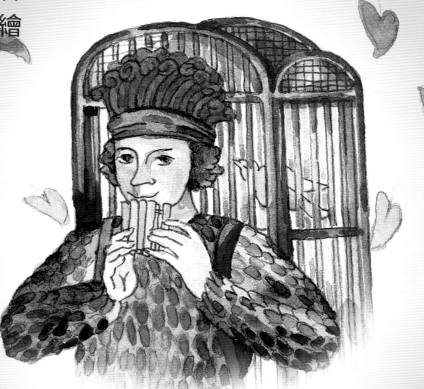

三民書局

國家圖書館出版品預行編目資料

吹奏魔笛的天使：音樂神童莫札特／張純瑛著;沈苑苑
繪.－－二版一刷.－－臺北市：三民，2008
　　面；　　公分.－－(兒童文學叢書・音樂家系列)

4710841107252　　(平裝)

1.莫札特(Mozart, Wolfgang Amadeus, 1756–1791)–
傳記–通俗作品 2.音樂家–奧地利–傳記–通俗作品

910.99441

© 　吹奏魔笛的天使
　　　　──音樂神童莫札特

著 作 人	張純瑛
繪　　者	沈苑苑
發 行 人	劉振強
著作財產權人	三民書局股份有限公司
發 行 所	三民書局股份有限公司
	地址　臺北市復興北路386號
	電話　(02)25006600
	郵撥帳號　0009998–5
門 市 部	(復北店)臺北市復興北路386號
	(重南店)臺北市重慶南路一段61號
出版日期	初版一刷　2003年4月
	二版一刷　2008年5月
編　　號	S 910540
定　　價	新臺幣280元

行政院新聞局登記證局版臺業字第○二○○號

有著作權・不准侵害

4710841107252　　(平裝)

在音樂中飛翔
（主編的話）

喜歡音樂的父母，愛說：「學音樂的孩子不會變壞。」

喜愛音樂的人，也常說：「讓音樂美化生活。」

哲學家尼采說得最慎重：「沒有音樂，人生是錯誤的。」

音樂是美學教育的根本，正如文學與藝術一樣。讓孩子在成長的歲月中，接受音樂的欣賞與薰陶，有如添加了一雙翅膀，更可以在天空中快樂飛翔。

有誰能拒絕音樂的滋養呢？

很多人都聽過巴哈、莫札特、貝多芬、舒伯特、蕭邦以及柴可夫斯基、德弗乍克、小約翰‧史特勞斯、威爾第、普契尼的音樂，但是有關他們的成長過程、他們艱苦奮鬥的童年，未必為人所知。

這套「音樂家系列」叢書，正是以音樂與文學的培育為出發，讓孩子可以接近大師的心靈。經過策劃多時，我們邀請到關心兒童文學的作家為我們寫書。他們不僅兼具文學與音樂素養，並且關心孩子的美學教育與閱讀興趣。作者中不僅有主修音樂且深諳樂曲的音樂家，譬如寫威爾第的馬筱華，專精歌劇，她為了寫此書，還親自再臨威爾第的故鄉。寫蕭邦的孫禹，是聲樂演唱家，常在世界各地演唱。還有曾為三民書局「兒童文學叢書」撰寫多本童書的王明心，她本人除了擅拉大提琴外，並在中文學校教小朋友音樂。

撰者中更有多位文壇傑出的作家，如程明琤除了國學根基

1‧莫札特

深厚外，對音樂如數家珍，多年來都是古典音樂的支持者。讀她寫愛故鄉的德弗乍克，有如回到舊時單純的幸福與甜蜜中。韓秀，以她圓熟的筆，撰寫小約翰‧史特勞斯，讓人彷彿聽到春之聲的祥和與輕快。陳永秀寫活了柴可夫斯基，文中處處看到那熱愛音樂又富童心的音樂家，所表現出的「天鵝湖」和「胡桃鉗」組曲。而由張燕風來寫普契尼，字裡行間充滿她對歌劇的熱情，也帶領讀者走入普契尼的世界。

第一次為我們叢書寫稿的李寬宏，雖然學的是工科，但音樂與文學素養深厚，他筆下的舒伯特，生動感人。我們隨著「菩提樹」的歌聲，好像回到年少歌唱的日子。邱秀文筆下的貝多芬，讓我們更能感受到他在逆境奮戰的勇氣，對於「命運」與「田園」交響曲，更加欣賞。至於三歲就可在琴鍵上玩好幾小時的音樂神童莫札特，則由張純瑛將其早慧的音樂才華，躍然紙上。莫札特的音樂，歷經百年，至今仍令人迴盪難忘，經過張純瑛的妙筆，我們更加接近這位音樂家的內心世界。

許許多多有關音樂家的故事，經過作者用心收集書寫，我們才了解這些音樂家在童年失怙或艱苦的日子裡，如何用音樂作為他們精神的依附；在充滿了悲傷的奮鬥過程中，音樂也成為他們的希望。讀他們的童年與生活故事，讓我們在欣賞他們的音樂時，倍感親切，也更加佩服他們努力不懈的精神。

不論你是喜愛音樂的父母，還是初入音樂領域的孩子，甚至於是完全不懂音樂的人，讀了這十位音樂家的故事，不僅會感謝他們用音樂豐富了我們的生活，也更接近他們的內心，而隨著音樂的音符飛翔。

作者的話

　　爸媽不是古典樂迷，小時候我只聽國語和英文流行歌曲，一聽古典音樂就打瞌睡。到美國念書後，有一次逛唱片行，看到一張減價的莫札特CD很便宜，就買了回來想隨便聽聽。沒想到這一張標題是「莫札特最佳樂曲選集」的CD，一聽之下，居然美妙得讓我一遍又一遍的播放，就這樣迷上了古典音樂。

　　有了孩子後，常常趁孩子睡覺時做些家事，一面放莫札特的音樂作伴。好幾次，兒子第二天早上問我：「媽媽，昨天晚上我躺在床上還沒睡著時，聽到樓下傳來好好聽的音樂，我聽得好開心，那是什麼曲子？」兒子也因愛好莫札特樂曲而成為古典音樂迷。和我一樣，在心情不好的時候，只要放上古典音樂，尤其是莫札特的曲子，就會漸漸忘記煩惱。

　　莫札特的曲子優美動聽，最適合開始接觸古典音樂的人欣賞；難得的是，他的音樂也能讓許多音樂大師百聽不厭。俄國作曲家柴可夫斯基九歲時，聽到音樂盒發出的莫札特曲調，從此愛上音樂與莫札特。中年的柴可夫斯基在寫給朋友的信裡說：「莫札特的音樂不對人造成震撼壓力。他吸引我，安慰我，讓我愉快。聽他的音樂讓人覺得自己做了一件好事般的滿足……我年紀越大，越能欣賞他，越喜愛他的音樂。」

　　曾經擔任維也納愛樂交響樂團指揮四十八年的貝姆，說他七十歲以後特別喜愛莫札特：「不管我事先多累，每次指揮莫札特作品十分鐘後，都會開始

感到清新。這種音樂使我保持年輕，令我愉快……。」

　　捷克作曲家德弗乍克說：「莫札特是陽光。」

　　是的，莫札特的音樂總為受苦的人們帶來希望與溫暖。科學實驗證明，常聽莫札特音樂的白老鼠，比聽搖滾樂或不聽音樂的白老鼠更快走出迷宮。也有實驗指出，學生考試前聽莫札特的音樂，分數會提高。可是，多少人在享受莫札特的明亮歡悅旋律時，知道他短短一生經歷過多少普通人難以承受的悲苦？

　　莫札特五歲寫鋼琴協奏曲，八歲寫交響樂，十二歲完成一齣五百五十八頁的歌劇。小小年紀，莫札特就具有成人的作曲能力。諷刺的是，成年以後的莫札特，個性上並沒有成熟，仍然像孩子一樣天真、單純。這種長不大的個性，一方面造成他生活上的散漫，沒有計畫，多少要為他的一貧如洗負責；一方面卻也讓他的音樂裡，永遠保存天使般的純潔美麗。

　　希望大家讀了莫札特的故事，能認識到莫札特帶給世界的珍貴寶藏，家長和小朋友也一起思考，為什麼天才的一生，反而比普通人過得辛苦？

張純瑛

莫札特

Wolfgang Amadeus Mozart

1756～1791

1. 家裡出了小神童

莫札特的爸爸帶朋友回家，看見五歲的兒子正在專心的寫東西。他還不大會用鵝毛筆，衣服、手、紙，到處沾著一團團墨跡。

「你在寫什麼？」

「一首鋼琴協奏曲。」莫札特抬起頭來對爸爸笑著說：「我就要寫完第一樂章了。」

莫札特的爸爸是位出名的音樂家，他知道協奏曲是一種以一或兩樣樂器為主角，配上管弦樂演奏的曲子，分為三個樂章。協奏曲不容易寫，不但要知道主角樂器的音質，還必須注意各種管弦樂器合奏的和諧效果。

當莫札特還是嬰兒時，只要一聽到爸爸練琴的樂聲，就會停止哭鬧，張著大眼仔細聽。三歲開始，他一個人可以在鍵盤上玩好幾個鐘頭。四歲時，爸爸正式教他彈鋼琴，他總是一學就會。爸爸曉得兒子很有音樂天分，但是寫協奏曲，還早得很呢！

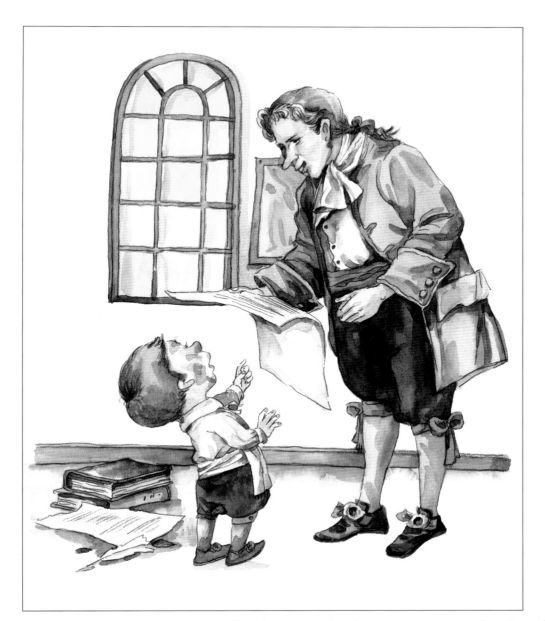

　　莫札特的爸爸覺得兒子很可愛，拿起布滿墨跡的曲譜看看他到底寫了什麼。

　　讀著讀著，爸爸臉上的好笑表情漸漸消失，眼睛裡湧出高興和不能相信的淚水，他把曲譜遞給朋友：「你看，寫得太好了，唯一的缺點是太難，不容易演奏。」

　　「可是，爸爸！」莫札特跳起來大喊：「協奏曲本來就是很難的，演奏的人必須不斷練習才能演出。」

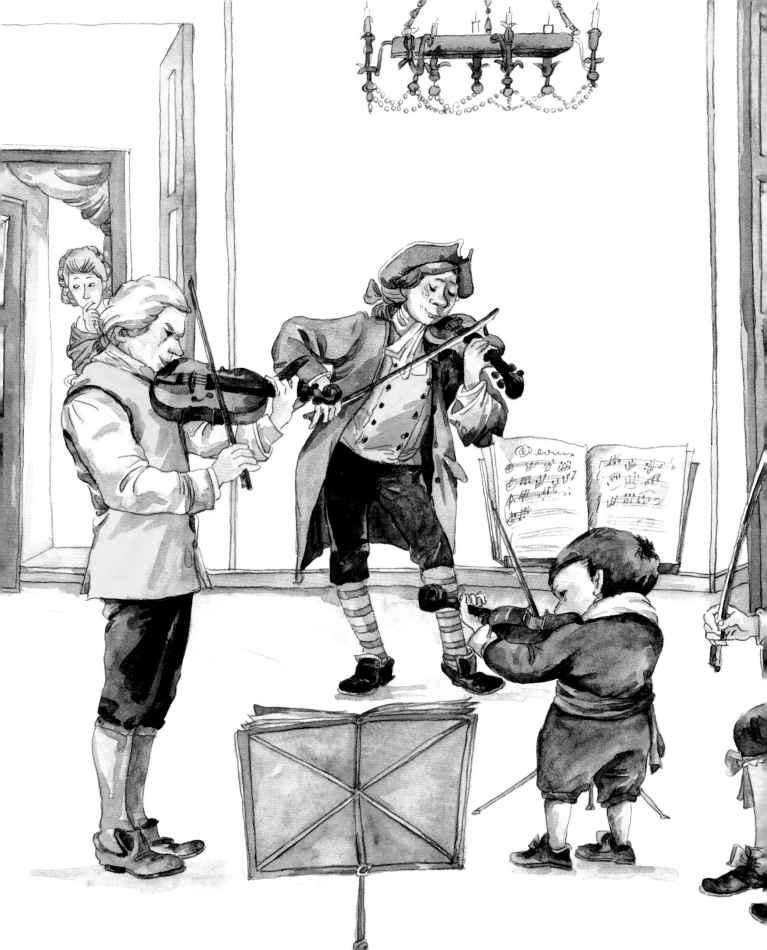

有一天，兩個朋友來看莫札特的爸爸，原本打算兩把小提琴加上大提琴，來個三重奏。莫札特也想要加入，拉第二小提琴。爸爸對他說：「你還沒開始學小提琴呢，怎麼拉奏？」

莫札特很不服氣的說：「沒學過小提琴也可以拉奏啊。」

爸爸只好哄他：「好吧！可是你要拉得很小聲，不要讓別人聽見。」

沒有想到從演奏開始，莫札特的小提琴就拉得有板有眼，沒有出錯。原來，爸爸練習小提琴時，他在旁邊聽著聽著就學會了。優美的旋律飄揚在莫札特家的客廳裡，爸爸的眼中滿是歡喜感動的眼淚，他終於明白，上帝賜給他一個歷史上少有的音樂神童。

♪・莫札特

2. 爸爸的培植計畫

1756 年 1 月 27 日，莫札特出生在奧地利的薩爾斯堡，全名是渥夫崗・阿瑪迪斯・莫札特。爸爸為他取中間名字時，大概沒有想到「阿瑪迪斯」這個意思是「神所疼愛」的拉丁名字，真的應驗在兒子身上。如果不是上帝疼愛，怎會賜給他比平常人高多了的音樂才華？家裡出了音樂神童，爸爸一直在想要怎麼培植莫札特。

那時候，歐洲的城市是由貴族或教會派遣主教統治，他們都擁有為宮廷和教會演奏的樂團。音樂家的主要工作，是替貴族和教會作曲、演奏、教學。像莫札特的爸爸，會演奏小提琴、鋼琴、管風琴，就在薩爾斯堡大主教的樂團工作。

薩爾斯堡不是歐洲的音樂中心，莫札特的爸爸希望兒子能夠到其他城市看看學學，增加見識；他也希望別的地方的人能認識莫札特的才華，提供他良好的音樂環境。

莫札特有個比他大五歲的姐姐南娜，也是個音樂小神童。爸爸決定帶姐弟倆巡迴歐洲演出。因此從莫札特六歲開始，他們便全家出動，到歐洲各大城市表演兼觀光。

3. 愉快的 巡迴演奏

六歲的莫札特看起來只有一點點大，十一歲的姐姐也是個孩子，可是兩人的鋼琴與小提琴的配合非常好聽，讓各地的皇家與貴族都驚呆了，不能相信自己的眼睛與耳朵。貴族們搶著請莫札特姐弟去演奏，人人都在談論這一對小神童。

在慕尼黑，人們把一塊布蓋在琴鍵上，要莫札特在布下彈奏。他雖然看不到琴鍵，但是不僅沒有彈錯一個音，接著還當場譜出新曲子。

在音樂之都維也納，皇帝法蘭西斯一世要求莫札特用一根手指彈琴，他的一根手指很快的在琴鍵上跳躍，發出一曲又一曲動聽的旋律。太神奇了，皇帝忍不住親熱的叫他「小巫師」。公主和王子帶姐弟倆參觀美麗的皇宮。光滑的地板，讓莫札特跌了一跤，六歲的安徒娃涅特公主把他扶起。莫札特好感動，馬上問公主：「妳跟我結婚好嗎？」「讓我想一想。」小公主回答他。但是，長大後，公主嫁給了法國國王路易十六。

在巴黎的演奏會上，一位女士走到了琴邊，對莫札特說：「我要唱一支你沒有聽過的義大利歌，你可以替我伴奏嗎？」

「我願意試試看。」莫札特接下這個困難的挑戰。

第一次，他不知道女士要唱的下一個音是什麼，很費力的跟在後面彈奏。然後，莫札特請她再唱一遍。這一次，他輕鬆的，沒有一點錯誤的，用右手把那支義大利歌彈出來。而且他還用左手加了一些伴奏的和聲，使歌曲聽來更好聽。

他一次又一次的要求那位女士唱同一首歌，每次都加上不同的和聲伴奏，

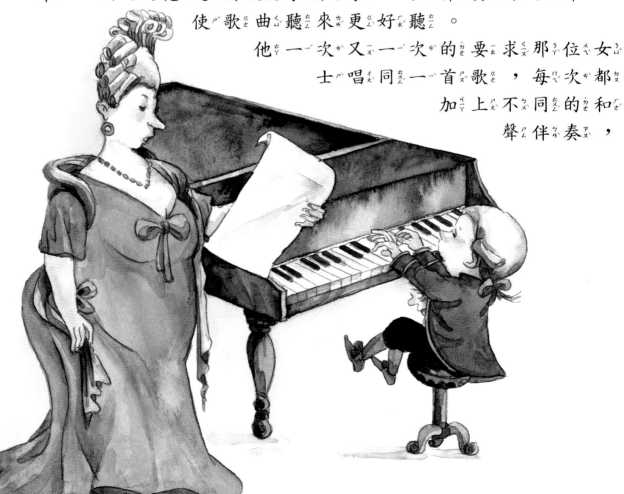

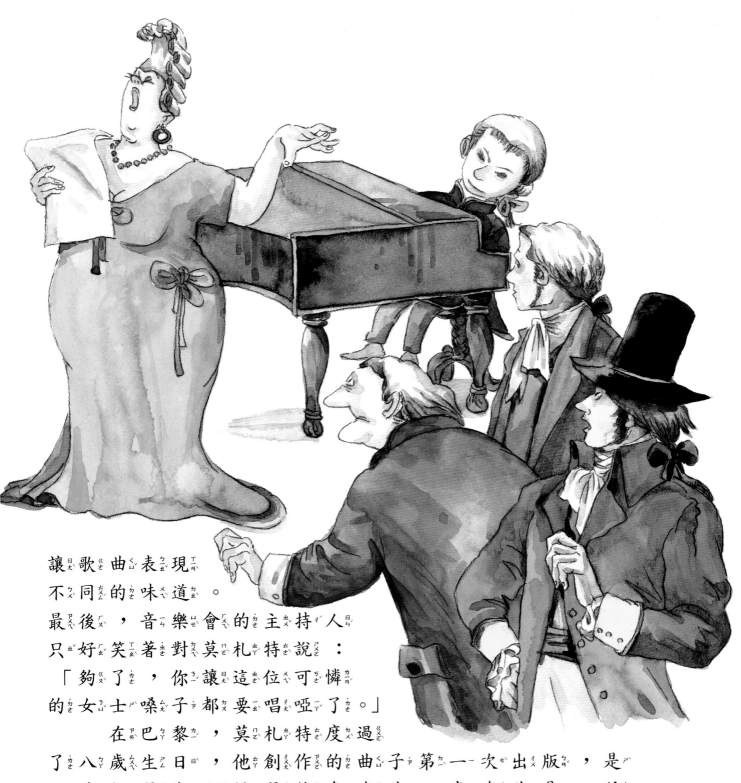

讓歌曲表現
不同的味道。
最後，音樂會的主持人
只好笑著對莫札特說：
「夠了，你讓這位可憐
的女士嗓子都要唱啞了。」
　　在巴黎，莫札特度過
了八歲生日，他創作的曲子第一次出版，是
四首鋼琴與小提琴的奏鳴曲。奏鳴曲是一種
由一樣樂器加上鋼琴伴奏或只有鋼琴演出的
曲式，通常有三到四個樂章。

　　莫札特一家第一次坐船，在無邊的藍色大海裡，一路暈船到倫敦。英皇喬治三世聽過莫札特的演奏十分驚喜，就把他介紹給倫敦最有名的音樂家約翰・克瑞思欽・巴哈。他是「音樂之父」巴哈的最小兒子。兩個人年紀差了二十一歲，但是都很欣賞對方的才氣，馬上變成要好的朋友，莫札特坐在約翰叔叔的膝蓋上，與他四手一起彈琴、作曲。

　　八歲的莫札特模仿約翰叔叔的風格，寫下他的第一首交響曲。約翰則教他義大利歌

劇裡的輕鬆愉快節奏，就是人家說的「如歌的快板」，後來在莫札特一生作品中不斷出現。

「約翰叔叔是我見過最好的人。」莫札特對姐姐說。他也為姐姐寫下世界上第一首兩個人四隻手彈奏的鋼琴奏鳴曲。

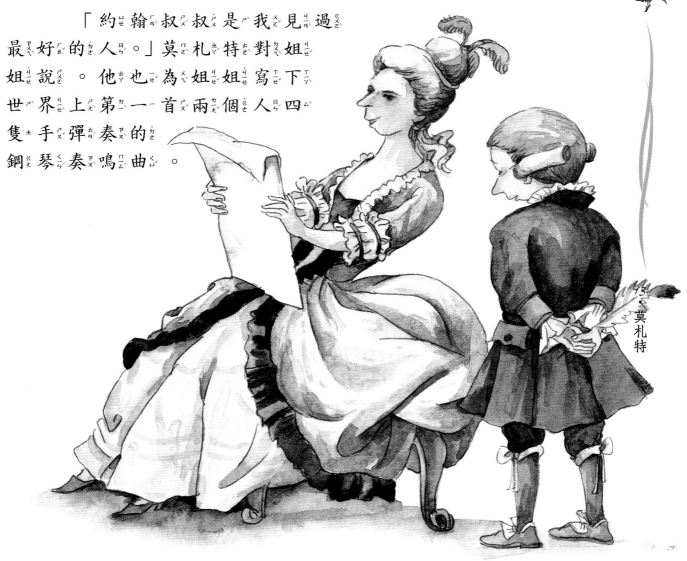

13 莫札特

莫札特的童年與青少年的許多時光，就在旅行演奏中度過。

4. 旅途的辛苦

旅行也是一件很辛苦的事。那時候都是坐馬車。馬車又慢又顛，也沒有暖氣，瘦小的莫札特雖然穿上厚大衣，冬天坐馬車還是冷得受不了。

莫札特和姐姐常常因為辛苦趕路和水土不服，而生病發好幾天高燒。有一次，爸爸聽說維也納的瑪麗亞‧約瑟芬公主就要結婚了，有各種慶典，於是帶著全家去那裡，希望能找到一些作曲的機會。沒想到公主竟然得了天花去世。全家匆忙離開維也納，可是姐弟倆還是染上天花這種當時可以送命的疾病。幸好兩人都沒有死，但臉上卻留下了疤痕。

有時連著幾天，莫札特到皇宮和貴族家演奏，一彈就是好幾個鐘頭，讓莫札特全身——尤其是手指關節——十分痠痛。可是，他們每次在一個城市住久了，大家習慣了這位小神童，請他開演奏會的人便越來越少，讓他們很失望，爸爸只好宣布他們必須前往另一個城市。他們在外地旅行了兩年半，才回到故鄉薩爾斯堡。

在家鄉，莫札特一面作曲和學習音樂，一面也學習數學、歷史、拉丁文。除了家鄉話德語，他還會說英語、法語、義大利語，有很豐富的常識。最難得的是，雖然從小聽到許許多多的讚美，他一點也不驕傲，很聽爸爸媽媽的話。

薩爾斯堡的人不清楚莫札特的音樂才華多麼珍貴，不但不重視這個神童，還散布謠言，說他作的曲子是別人寫的。為了證實，他們把莫札特關在房間裡，盯著他作曲。結果，莫札特作好的樂曲讓他們不得不服氣，小男孩真的可以寫很難的曲子。不受重視的神童只好再踏上旅程，尋找「知音」！

5. 與歌劇結緣

在莫札特十二歲生日前，再次回到維也納。這次，新登位的皇帝約瑟夫二世建議他寫一齣義大利歌劇。這正是莫札特早就想做的事。他花了幾個月的時間，完成了「愚笨的假裝」。

沒想到，維也納的歌劇演員和樂師，不肯演出十二歲小孩寫的歌劇，覺得讓年紀一大把的他們太沒有面子了。莫札特寫的五百五十八頁歌劇，沒能在維也納上演。好在他回到薩爾斯堡後，「愚笨的假裝」由大主教安排演出，得到許多稱讚。

這次維也納之行也讓莫札特成熟不少。

對於想成為音樂大家的人，怎能不到歌劇的故鄉去看看呢？於是爸爸決定帶兒子到義大利。

他們經過義大利的好多城市，受到一片歡迎。在羅馬，莫札特去梵蒂岡的西斯汀小

教堂裡聽一首聖歌合唱曲。這首聖歌是專門為天主教教宗所寫的，只能在西斯汀小教堂內演唱。任何人把譜子帶到外面，都會受到嚴重處罰。

19・莫札特

莫札特回到旅館，居然把剛剛聽過的合唱曲寫下來，從頭到尾，一個錯誤也沒有。聽到的人都很驚奇小神童的記憶力，也很擔心教宗知道後會生氣。還好教宗也被莫札特的神奇天才感動，不但沒生氣，還賜給他一個金馬刺勳章，封他為騎士。

在義大利期間，莫札特寫了幾部歌劇都很受歡迎，但是他想在宮廷任職的夢想卻無法實現，他只好再回薩爾斯堡。

6. 第一次離開爸爸

回家後幾個月，隨和又好心腸的薩爾斯堡大主教去世了，新來的大主教柯羅瑞多對人嚴屬而傲慢。他不喜歡活潑的莫札特，也不認為他是天才，只給他一個錢很少的樂師職位，還常常侮辱他不懂音樂。

二十一歲時，莫札特再也沒辦法忍受，想去別的城市找工作。大主教不准爸爸像從前一樣跟著去，只好由媽媽陪莫札特上路。

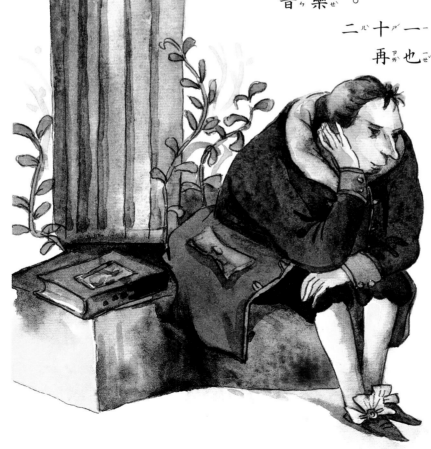

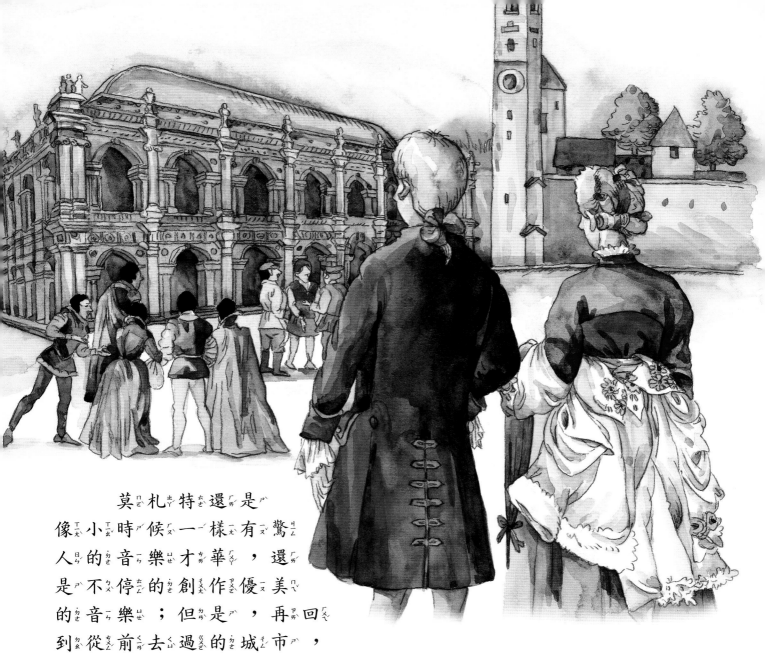

　　莫札特還是像小時候一樣有驚人的音樂才華，還是不停的創作優美的音樂；但是，再回到從前去過的城市，他發現人們對他的態度變了。以前，人家像看馬戲團裡的小猴子表演一樣，很有趣味的欣賞莫札特姐弟彈奏大人才會的曲子。在這些人眼裡，長大以後的莫札特，和成千上百的音樂家沒有什麼不同。所以，儘管他在每一個城市都很努力的尋找長久的職位，卻沒有一個皇室與貴族願意雇用他。

莫札特巴黎再對他伸出溫暖的手，曾經給他美好回憶的這次不再溫暖的手，以好說，貴族們對他非常冷淡。他和媽媽住在陌生旅館裡，每天他忙著在外面教琴作曲，媽媽一個人留在光線暗淡的小房間裡，沒有朋友，沒有多餘的錢，吃的食物也很差。不快樂的媽媽病倒了，不到三個月就去世了。

失去慈愛的媽媽，莫札特的心碎成一片片，離開永遠不再想回去的巴黎。

找不到工作，莫札特只好再回到薩爾斯堡，再度為討厭的大主教柯羅瑞多工作。有一次，他隨大主教去維也納訪問，大主教完全不尊重他，不但叫他和傭人一起吃睡，還不讓他接受別人邀請作曲、演奏。他忍了又忍，終於和大主教吵了起來。最後，氣呼呼的大主教開除了莫札特，並且在他屁股上狠狠踢了一腳。

7. 前往維也納發展

莫札特決定一個人留在維也納發展。雖然沒能在宮廷找到正式工作，但是精神上的自由，讓他忘記生活的貧困，第一次獨立生活的莫札特過得很開心，很快就愛上房東的女兒康絲坦姿。二十六歲那年，莫札特娶了十八歲的康絲坦姿。

這段時間，他寫了歌劇「回宮救美」，說的是一個英雄怎麼把愛人從土耳其皇宮救出來的故事。它不只是第一齣用德文演唱的歌劇，也是第一齣除了表現音樂，也生動刻畫人物的歌劇。後來，莫札特作的每一齣歌劇，裡面的角色不管好壞，都有非常鮮活的個性。

2♪‧莫札特

　　「回宮救美」演出成功，莫札特成為維也納最受歡迎和尊敬的音樂家，因此結交不少藝術界的朋友。但是宮廷樂團的一批義大利樂師，妒嫉莫札特的才華，在宮廷樂長沙里埃瑞帶頭下，到處說他壞話，所以莫札特沒有得到皇帝約瑟夫二世的雇用。他只好靠教琴、開演奏會、作曲等零碎收入養家。

他的第一個兒子生下來幾個月就死了，從前醫藥落後，這是常發生的事。

第二個兒子卡爾出生後，莫札特的爸爸特地從薩爾斯堡來看孫子。莫札特請了許多朋友來家裡和爸爸見面，其中有一個大名鼎鼎的作曲家約瑟夫·海頓。

海頓比莫札特大了二十四歲。莫札特十七歲時第一次聽到海頓的音樂就好喜歡，以後常模仿海頓的曲子。後來他們有機會在維也納認識，變成親密朋友，時常一起演奏新曲。海頓教莫札特怎麼創作弦樂四重奏：一種以兩把小提琴和中提琴、大提琴合奏的曲子。莫札特就把寫好的六首弦樂四重奏特別獻給海頓。

海頓對莫札特的爸爸說：「我在上帝前誠實的告訴你，你的兒子是我聽過和見過的作曲家裡，最了不起的一位。」

莫札特的爸爸終於明白，他花在兒子身上的心血沒有白費，放心的回到薩爾斯堡。

8. 光榮與知音

除了海頓之外，莫札特在維也納認識了一位義大利詩人羅倫佐·達龐提，他們也變成好朋友，於是一人寫詞，一人作曲，合作寫出了一齣歌劇「費加洛婚禮」。故事說的是一個叫做費加洛的窮作家為了生活，替貴族做僕人。

費加洛對主人說:「你只是幸運生為貴族，其他方面都很平凡。而我，一個平民，必須花更多腦筋和計策才能成功。」這正是莫札特對貴族和平民地位不公平的感慨。莫札特有很高的才華，卻必須靠那些平庸的王公貴族賞賜吃飯，心裡的氣憤可想而知。寫在莫札特以前的歌劇，主角不是神仙就是王子、國王，莫札特是第一個讓小人物變成主角的作曲家。

莫札特也參加了共濟會。這個組織相信人不管出身高低，都應該受到平等待遇。會員們互相幫助，好像兄弟一般。

沙里埃瑞一直阻擾「費加洛婚禮」的上演，把莫札特氣得半死。還好這齣歌劇很受維也納人歡迎。但是在布拉格，「費加洛婚禮」造成的轟動更讓莫札特吃驚，他決定親自去布拉格接受當地樂迷的歡呼。

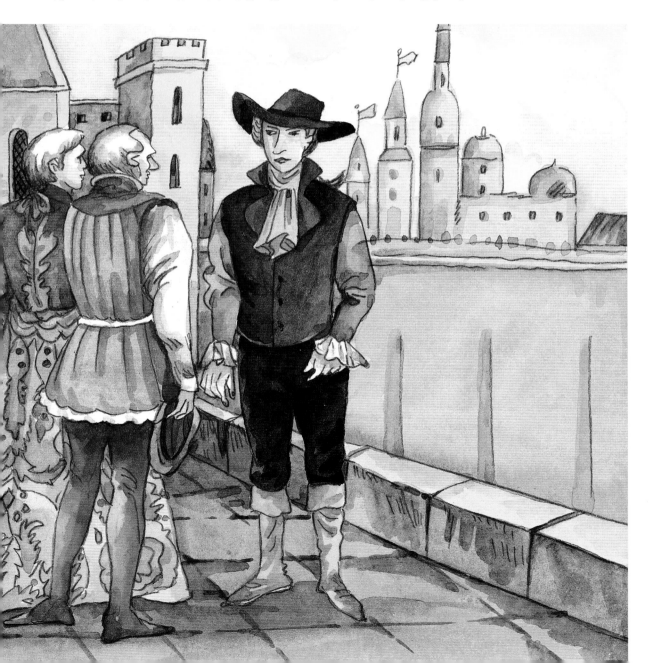

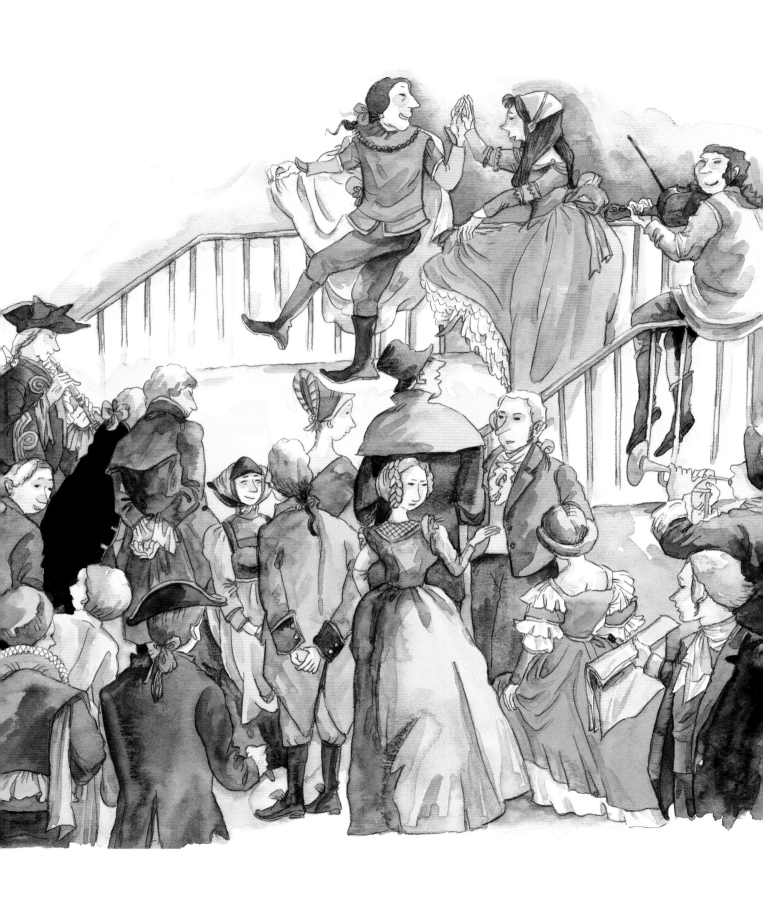

他發現布拉格人都在談費加洛，唱費加洛，演費加洛，甚至把裡面的調子改編成舞曲跳舞。莫札特覺得歐洲城市裡，只有布拉格人最了解、欣賞他，他好感動，寫了一首「布拉格交響曲」回報。布拉格人請莫札特再為他們寫一齣歌劇。莫札特又和羅倫佐‧達龐提創作出「唐‧喬凡尼」，一個花花公子的故事。布拉格人也很喜歡它。

可是維也納人就不是很喜歡「唐‧喬凡尼」。有人問海頓意見，他說：「假如每一個喜愛音樂的人，尤其是貴族，都像我一樣有敏銳的音樂感覺和修養，去欣賞莫札特無人可比的作品，國與國一定搶著要擁有這塊珍寶。」

有一天，一個黑黑壯壯的十六歲少年，從波昂來找莫札特，說是爸爸叫他來向偉大的莫札特學音樂。莫札特請他彈一首曲子，聽聽他的程度。少年彈完琴，莫札特對朋友說：「注意這位少年，有一天全世界都會談論他。」這個少年後來果然成為偉大的音樂家，他就是貝多芬。可惜他只跟著莫札特上了兩星期的課，不幸接到媽媽重病的消息，急忙趕回家。海頓、莫札特、貝多芬這些音樂大師之間沒有妒嫉，只有欣賞，這是多麼可愛的度量。

9. 以音樂忘記痛苦

莫札特三十一歲那年，終於得到宮廷作曲家的職位，填補死去的音樂家葛魯克留下的空缺。這是他與爸爸努力很久的心願，可惜爸爸已經在半年前去世了。

皇帝付給莫札特的薪水只有葛魯克的一半，剛夠付房租。很多貴族請他去演奏，不給他錢，只給他金錶之類的紀念品。人們知道他很有才氣，卻又捨不得給他應該有的報酬。漸漸的，他的音樂會聽眾越來越少，學琴的學生也不多。更糟糕的是，孩子一個接一個出生，又一個接一個死去，五人裡只有老二活下來。太太又生了病，需要一筆醫藥費。他只有不斷的向共濟會的朋友借錢。

莫札特自己也有錯。不像爸爸一樣精打細算，他用錢沒有計畫，喜歡花錢，有多收入時不知道存起來留到困難時候用。

生活不順，只有作曲能讓他忘記痛苦。從童年開始，莫札特的腦裡不斷湧出優美旋律，很自然的讓他一生沒有停止作曲。最難得的是，無論得意或失意，他的音樂一直保持水晶一樣的優雅、潔淨、明亮；即使是悲傷的曲調，也沒有怨氣、怒氣，教人聽不出他的苦惱。

這和他樂觀好玩的個性有關，莫札特一向喜歡開玩笑，喜歡和朋友開派對。寫給姐姐的信常有「附上一百個耳光打在妳的馬臉上」之類的瘋癲話；寫給太太的信有「附上1095060437082 個吻」之類的甜蜜話。他容易開心滿足，對生活總是充滿樂觀的希望。他一直是個長不大的孩子，天真、率性造成他生活上的失敗，卻保留他音樂中天使一樣的純淨無憂。

三十二歲那年，他在很短時間內，寫完一生所寫的四十一首交響曲中最後，也是最好的三首：第三十九、四十、四十一號交響曲。他曾對人說：「不要以為我作曲很快，就是隨便寫寫。其實我在心裡想很久，想好怎麼寫，才拿起筆記下來。」

10. 不朽的 樂仙

莫札特三十四歲時，皇帝約瑟夫二世死了，新皇帝不再雇用沙里埃瑞和莫札特。莫札特只有靠教音樂養家，他必須向朋友借錢付太太在外地養病的醫藥費。他自己也生了病，常常昏倒。這時，康絲坦姿又生下一個兒子，取名法蘭茲。

有一天，一個全身灰衣的高瘦男人來找莫札特，請他寫一首葬禮上演奏的安魂曲。這個人不肯說出是誰出錢。莫札特懷疑是死神要他為自己寫安魂曲，曲子完成，他也要死了，所以他寫得很慢。

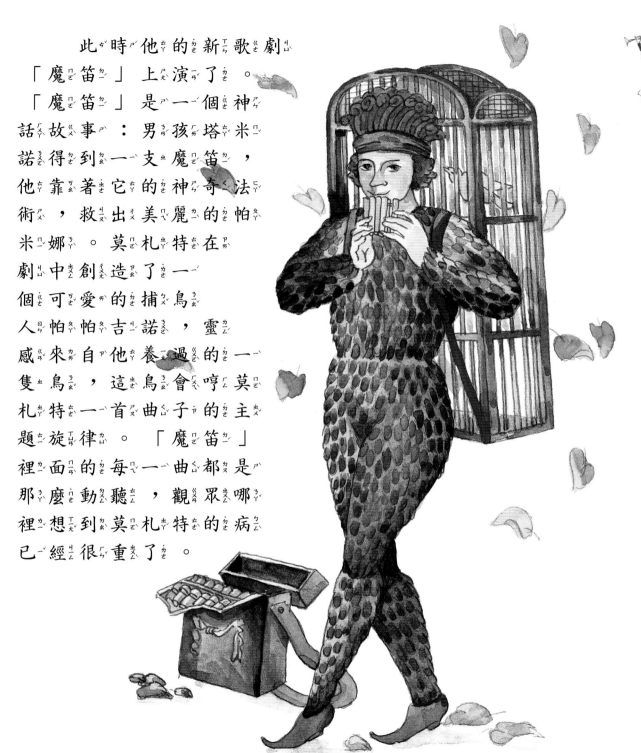

此時他的新歌劇「魔笛」上演了。「魔笛」是一個神話故事：男孩塔米諾得到一支魔笛，他靠著它的神奇的法術，救出美麗的帕米娜。莫札特在劇中創造了一個可愛的捕鳥人帕帕吉諾，靈感來自他養過的一隻鳥，這鳥會哼莫札特一首曲子的主題旋律。「魔笛」裡面的每一曲都是那麼動聽，觀眾哪裡想到莫札特的病已經很重了。

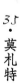

3♪·莫札特

康絲坦姿從療養院趕回家照顧莫札特。離他三十六歲生日不到兩個月的 12 月 4 日，莫札特躺在病床上，告訴學生沙思梅爾該怎麼完成「安魂曲」。5 日凌晨，他斷氣時，嘴裡還念著「安魂曲」的鼓聲應該怎麼打。

其實，請莫札特寫「安魂曲」的是一個貴族，他想騙別人那是他自己寫的作品。也有人傳說莫札特的長期敵人沙里埃瑞下毒害死了他，但並沒有確實證據。沙里埃瑞離開宮廷後，對莫札特友善多了。他還是少數參

加莫札特葬禮的朋友。他心裡很明白，莫札特是一個值得尊敬的、真正的音樂天才。

　　葬禮那天遇上暴風雪，送葬的工人隨便把棺材扔在窮人公墓，沒有樹立一塊墓碑，後來再也找不著莫札特的墳墓。可是，在他短短不到三十六年的生命裡，創造了六百多部作品，包括歌劇、交響樂、協奏曲等各種曲式。莫札特好像一個擁有魔笛的天使，無論在人間，還是天上，吹奏的優美旋律，永遠帶給人們快樂的安慰。

Wolfgang Amadeus Mozart

莫札特

莫札特 小檔案

1756年　1月27日出生在奧地利的薩爾斯堡。

1762年　以神童之名和姐姐南娜到慕尼黑與維也納演奏。

1763年　在德國、荷蘭、法國巡迴演奏。

1764年　在倫敦遇見約翰‧克瑞思欽‧巴哈。寫出第一首交響曲。

1768年　寫出第一齣歌劇「愚笨的假裝」。

1770年　巡迴義大利演奏。教宗頒賜金馬刺勳章，封他為騎士。

1778年　母親病死在巴黎。

1781年　離開薩爾斯堡，前往維也納發展。

1782年　創作的德語歌劇「回宮救美」上演。與康絲坦姿結婚。

1785年　將六首弦樂四重奏獻給約瑟夫‧海頓。海頓稱讚莫札特是最
　　　　偉大的作曲家。

1787年　訪問布拉格親自感受歌劇「費加洛婚禮」轟動的情形。
　　　　創作「布拉格交響曲」答謝知音。父親病逝。教導貝
　　　　多芬兩星期。歌劇「唐‧喬凡尼」再度轟動布拉格。

1788年　完成一生所寫的四十一首交響曲中最後、也是最好
　　　　的三首：第三十九、四十、四十一號交響曲。

1790年　完成歌劇「女人都一樣」。

1791年　創作美妙動聽的歌劇「魔笛」。12月5日病逝，
　　　　念念不忘還沒寫完的「安魂曲」。

莫札特 寫真篇

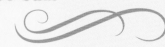

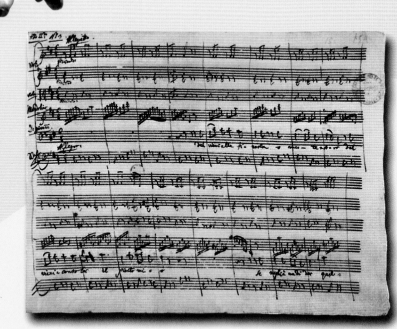

正在拉小提琴的莫札特雕像。
© G Salter/Lebrecht
Music Collection

「唐‧喬凡尼」手稿。

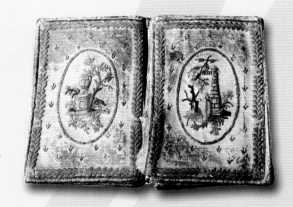

莫札特的信件夾，
上面的瓶子和尖塔
圖案正是共濟會的
象徵。

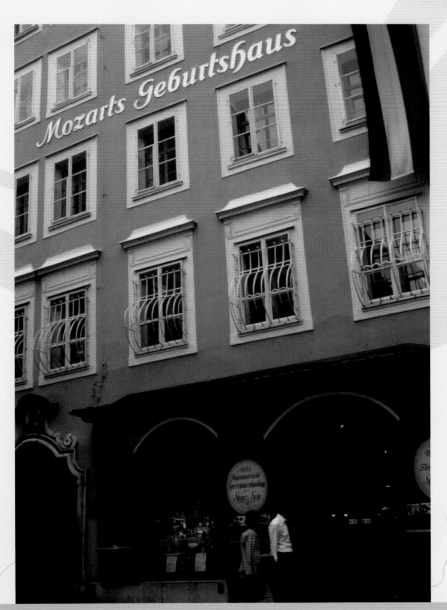

莫札特在薩爾斯堡的故居。
© ANNEBICQUE BERNARD/CORBIS

寫書的人

張純瑛

　　張純瑛從小喜歡看書、作夢，然後把夢寫在紙上。大學念的是臺灣大學外文系，天天與小說和詩歌作伴。到美國後雖然改讀電腦，一直做程式設計的工作，但是工作、家事外的時間，仍然花在看書、作夢和寫夢上。音樂讓她的夢更美，更充沛。

　　她在寫夢上的成績得到六項文學獎的肯定。散文集《情悟，天地寬》，得到民國九十年華文著述獎散文類第一名。極短篇小說與旅遊文學也得過五項獎。她還把印度詩人泰戈爾美麗的英詩《漂鳥集》譯成中文。

畫畫的人

沈苑苑

　　沈苑苑對音樂一竅不通，居然也要畫音樂家的故事！而且是鼎鼎大名的莫札特。這可成了心病啦，放稿子的抽屜不敢打開，看到這一大包文稿和資料就心跳。知道莫札特、貝多芬、蕭邦……甚至是柴可夫斯基？很少！從小學過鋼琴、長笛、法國號……？沒有！那怎麼表現一支激情澎湃的樂隊，怎麼表現一個音樂長在骨子裡、淌在血液中的藝術家？很難！

　　瘋狂的找資料、看傳記。半年的時間過完，畫完了《吹奏魔笛的天使——音樂神童莫札特》的插圖，於是笑聲朗了，夜長夢也甜了。

文學家系列

榮獲行政院新聞局第五屆人文類小太陽獎
行政院新聞局第十八次推介中小學生優良課外讀物
文建會「好書大家讀」活動推薦
文建會「好書大家讀」活動1999年度最佳少年兒童讀物獎

～ 帶領孩子親近十位曠世文才的生命故事 ～

每個文學家的一生，都充滿了傳奇……

震撼舞臺的人——戲說莎士比亞　姚嘉為著／周靖龍繪

愛跳舞的女文豪——珍·奧斯汀的魅力　石麗東、王明心著／郜　欣、倪　靖繪

醜小鴨變天鵝——童話大師安徒生　簡　宛著／翱　子繪

怪異酷天才——神祕小說之父愛倫坡　吳玲瑤著／郜　欣、倪　靖繪

尋夢的苦兒——狄更斯的黑暗與光明　王明心著／江健文繪

俄羅斯的大橡樹——小說天才屠格涅夫　韓　秀著／鄭凱軍、錢繼偉繪

小小知更鳥——艾爾寇特與小婦人　王明心著／倪　靖繪

哈雷彗星來了——馬克·吐溫傳奇　王明心著／于紹文繪

解剖大偵探——柯南·道爾vs.福爾摩斯　李民安著／郜　欣、倪　靖繪

軟心腸的狼——命運坎坷的傑克·倫敦　喻麗清著／鄭凱軍、錢繼偉繪

小太陽獎得獎評語

三民書局以兒童文學的創作方式介紹十位著名西洋文學家，
不僅以生動活潑的文筆和用心精製的編輯、繪畫引導兒童進入文學家的生命故事，
而且啟發孩子們欣賞和創造的泉源，值得予以肯定。

兒童文學叢書

音樂家系列

有人說，巴哈的音樂是上帝創造世界之前與自己的對話，
有人說，莫札特的音樂是上帝賜給人間最美的禮物，
沒有音樂的世界，我們失去的是夢想和希望……

每一個跳動音符的背後，到底隱藏了什麼樣的淚水和歡笑？
且看十位音樂大師，如何譜出心裡的風景……

巴哈愛上帝，蕭邦愛波蘭，德弗乍克愛捷克，柴可夫斯基愛俄國……
但他們都最愛——音樂！

由知名作家簡宛女士主編，邀集海內外傑出作家與音樂
工作者共同執筆。平易流暢的文字，活潑生動的插畫，
帶領小讀者們與音樂大師一同悲喜，靜靜聆聽……

藝術的風華 · 文字的靈動

 兒童文學叢書 · 藝術家系列

 第四屆人文類小太陽獎
2002 年兒童及少年圖書類金鼎獎

～ 帶領孩子親近二十位藝術巨匠的心靈點滴 ～

喬 托	達文西	米開蘭基羅	拉斐爾	拉突爾
林布蘭	維梅爾	米 勒	狄 嘉	塞 尚
羅 丹	莫 內	盧 梭	高 更	梵 谷
孟 克	羅特列克	康丁斯基	蒙德里安	克 利